Mis memorias de España

Sausan El Burai Félix

Copyright © 2019 Sausan El Burai Félix

All rights reserved.

ISBN: 9781793143839

Para aquellos que buscan sumergirse en la belleza de otras culturas.

Catedral Basílica Metropolitana de la Santa *Cruz y Santa Eulalia, Barcelona, España*

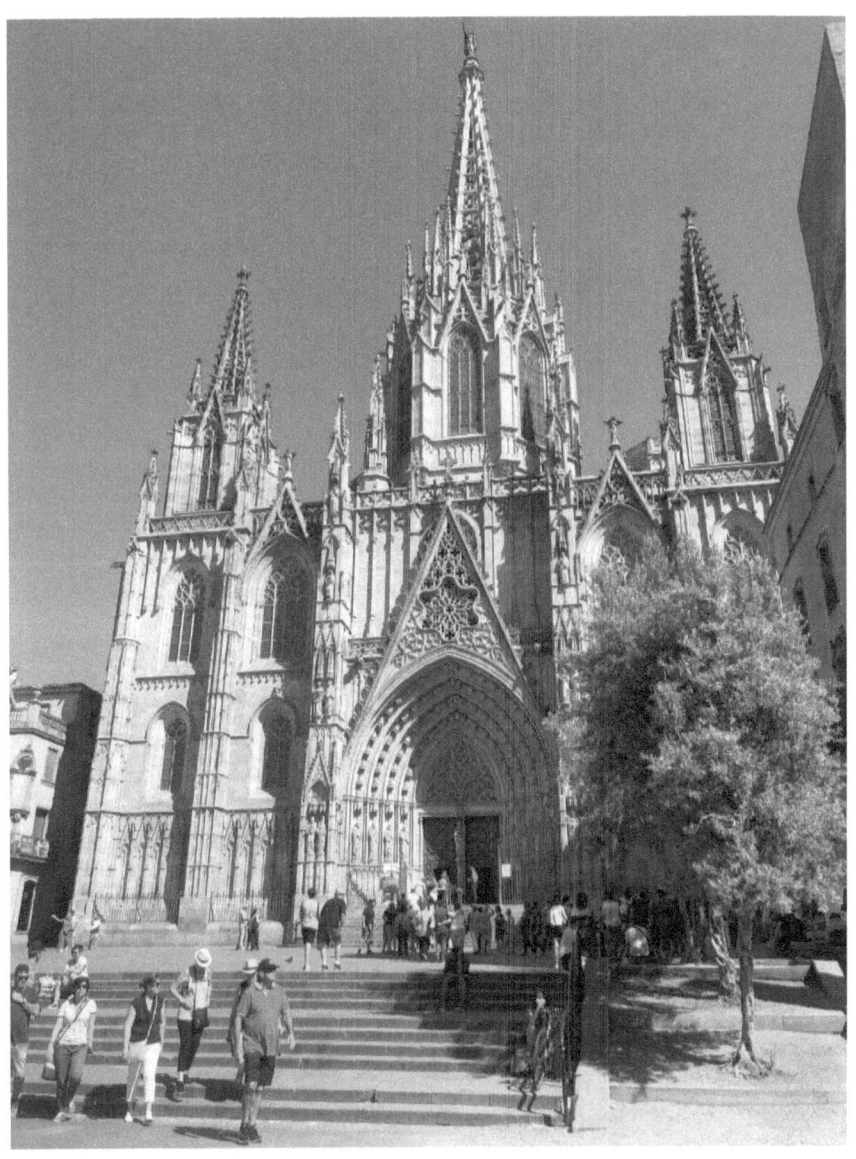

Ocas en el claustro, Catedral Basílica Metropolitana de la Santa *Cruz*,
Barcelona, España

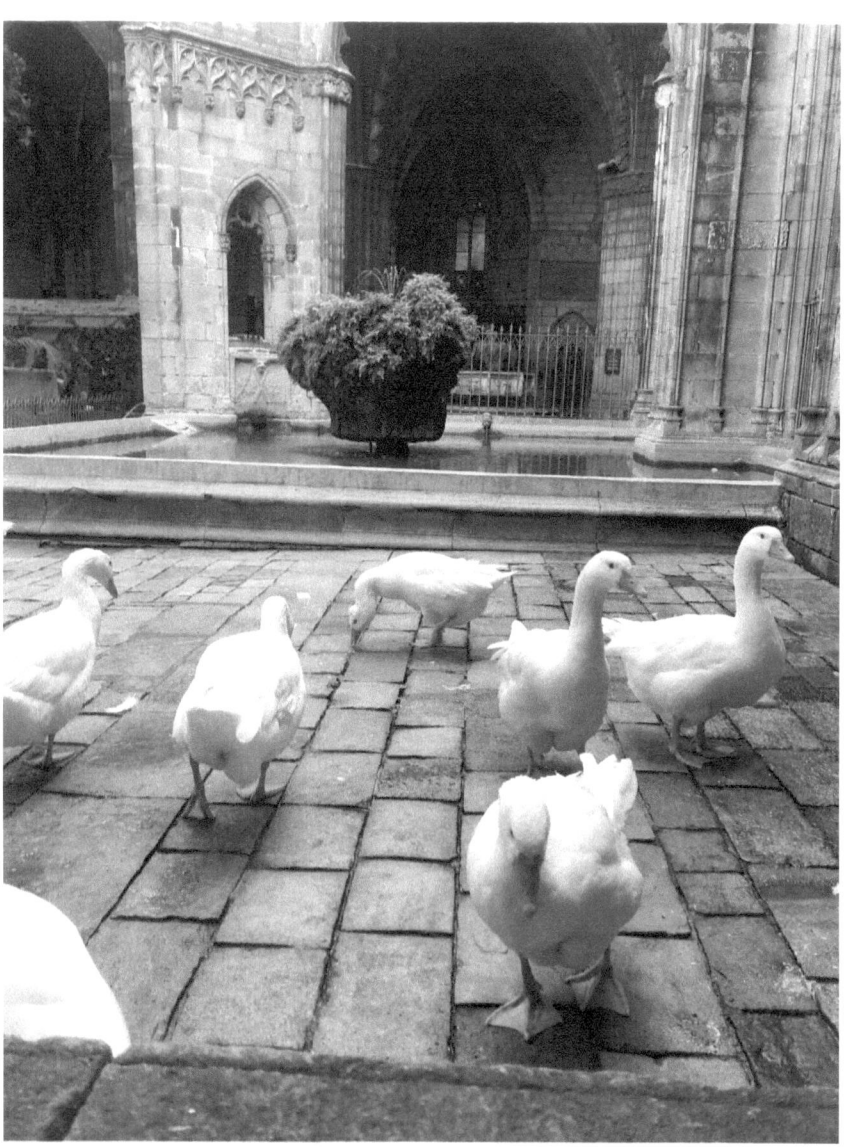

Catedral de la Sagrada Familia, Barcelona, España

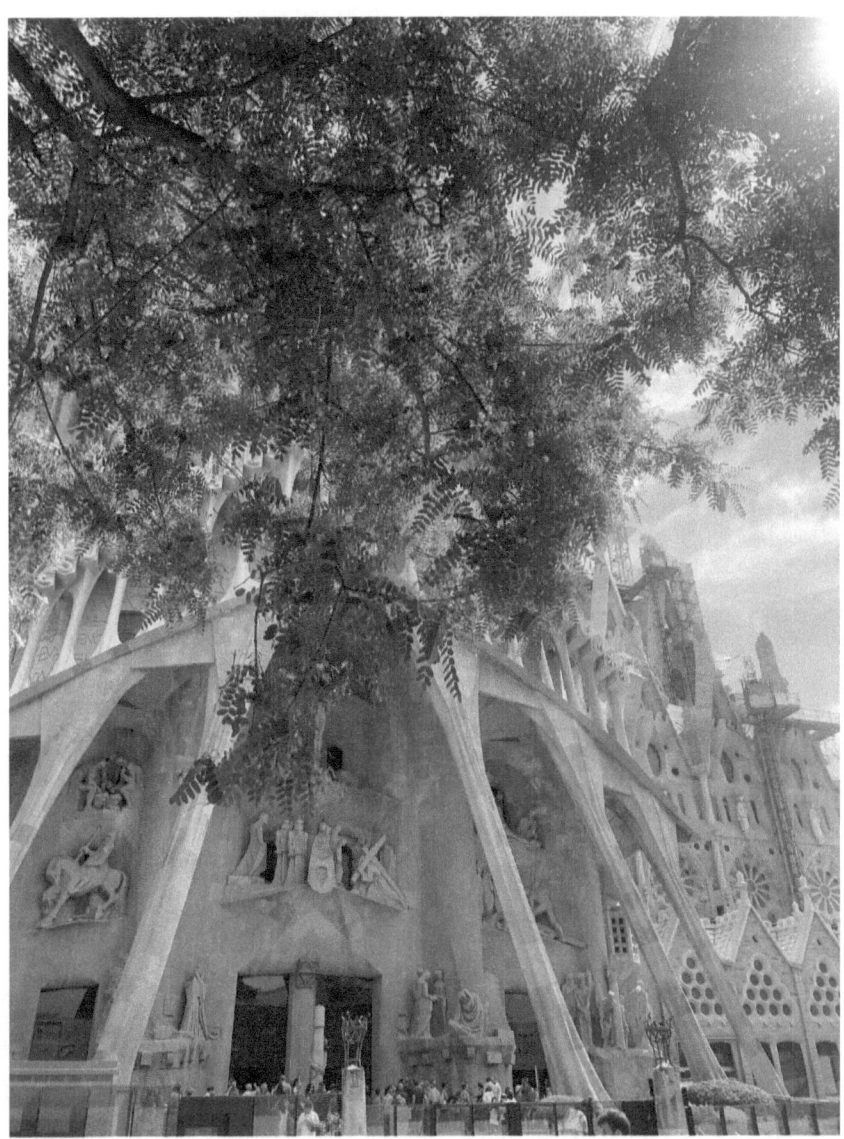

Catedral de la Sagrada Familia, Barcelona, España

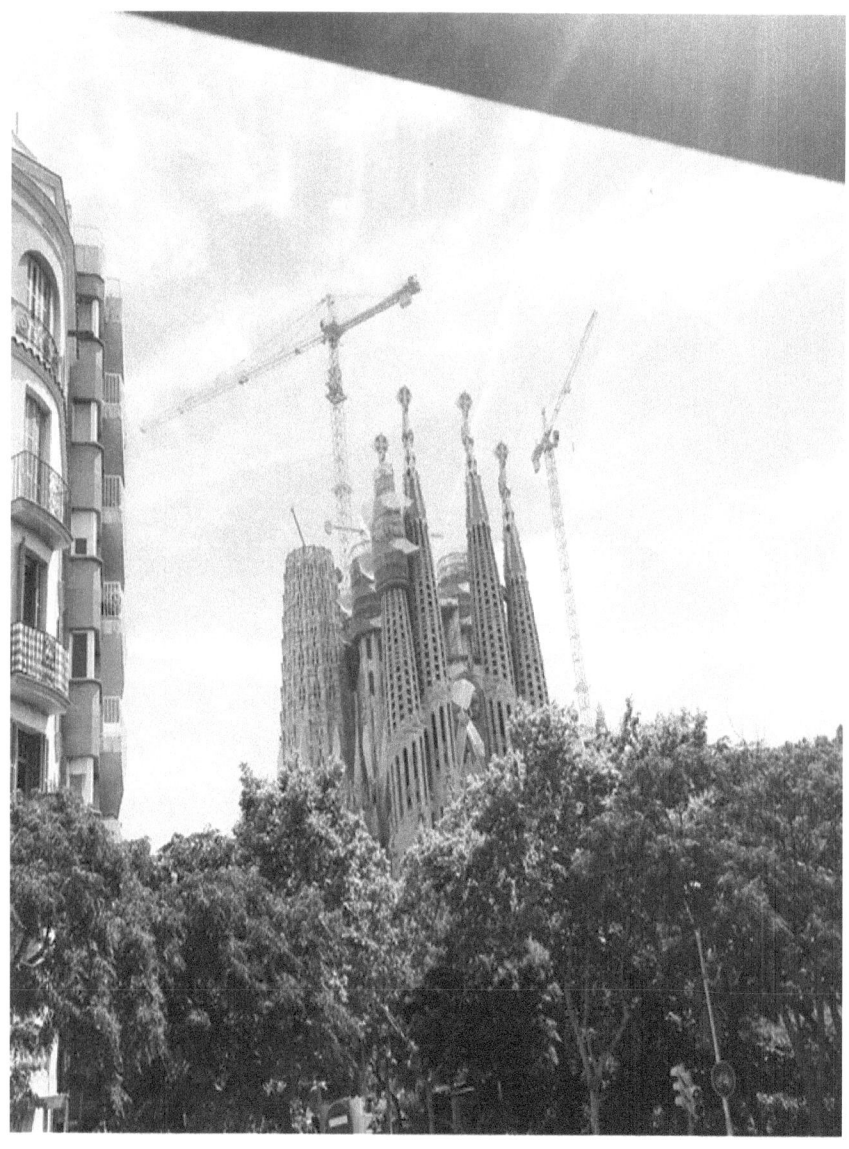

Fuente de Neptuno, *Plaza* de *Cánovas del Castillo, Barcelona, España*

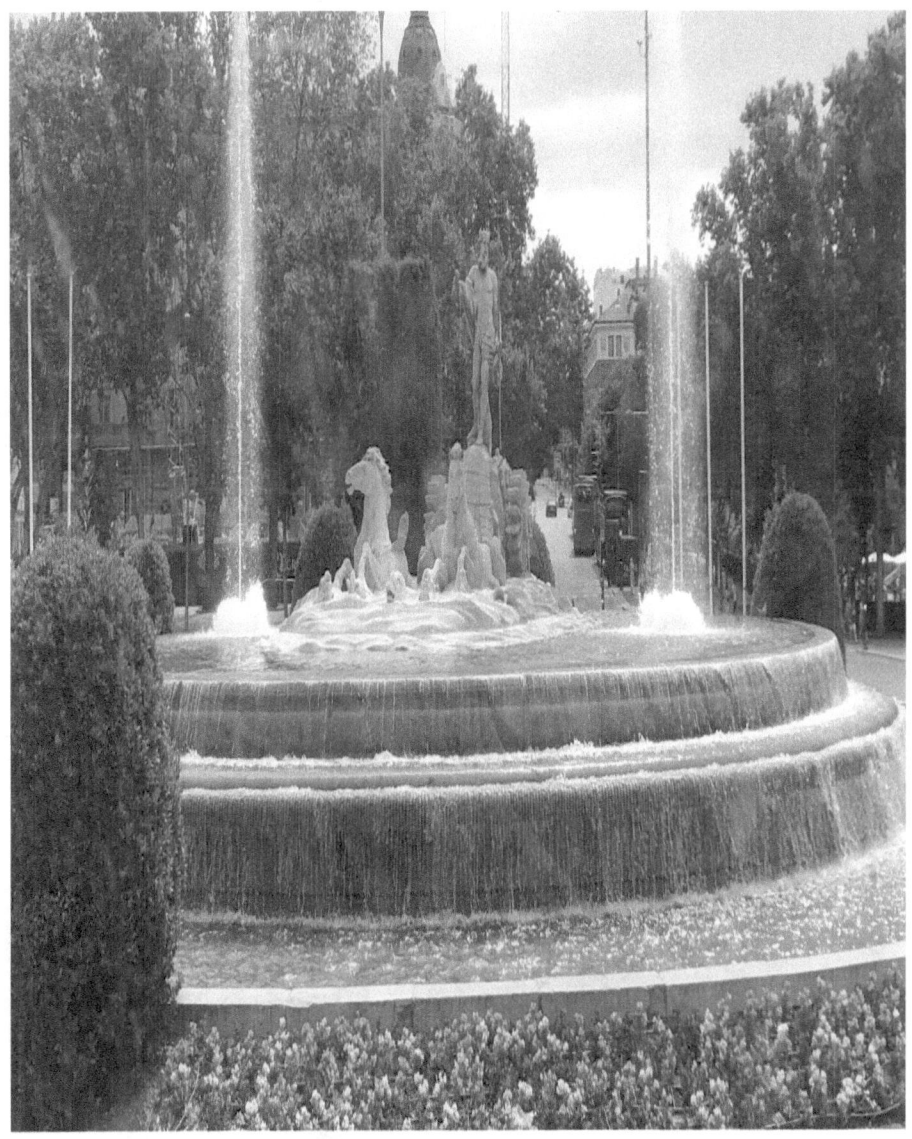

Congreso De Los Diputados, Barcelona, España

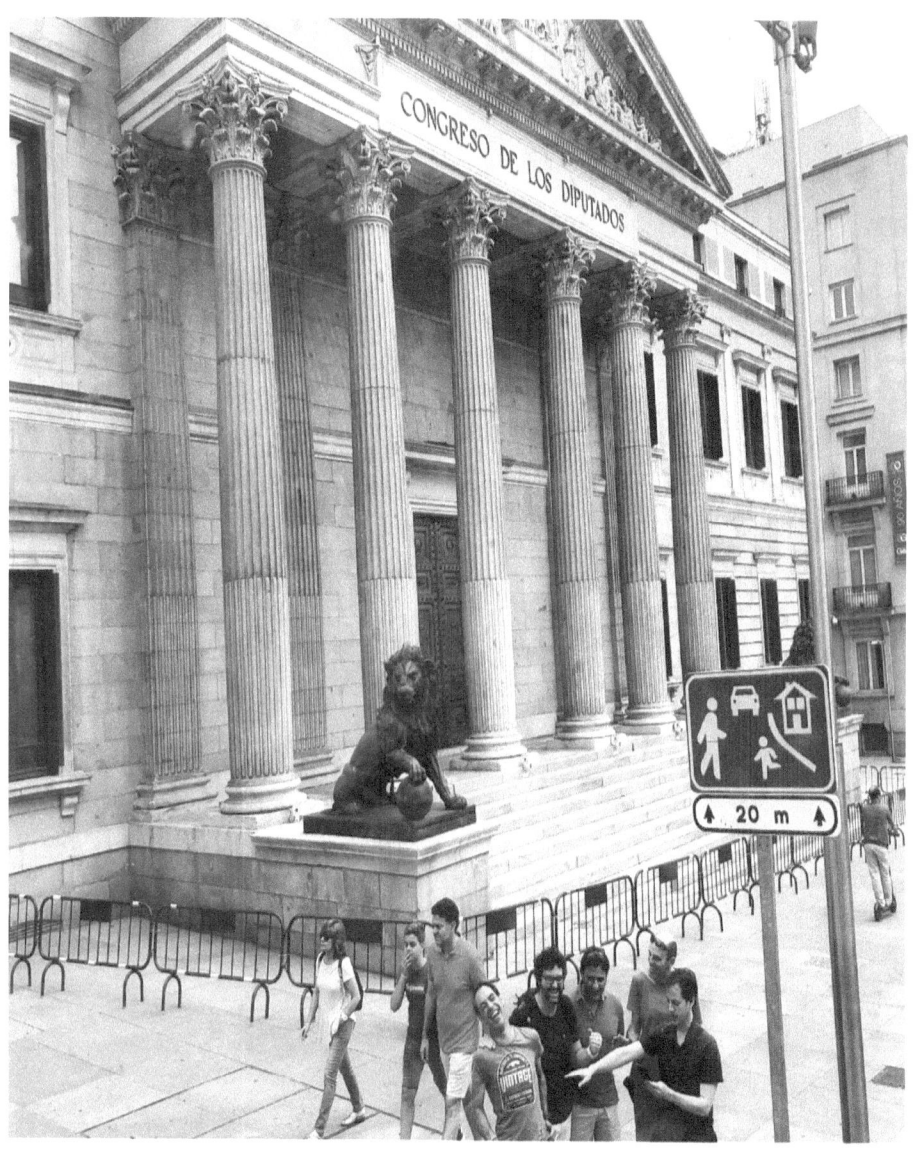

Abanicos de mano, Tienda de souvenirs, Barcelona, España

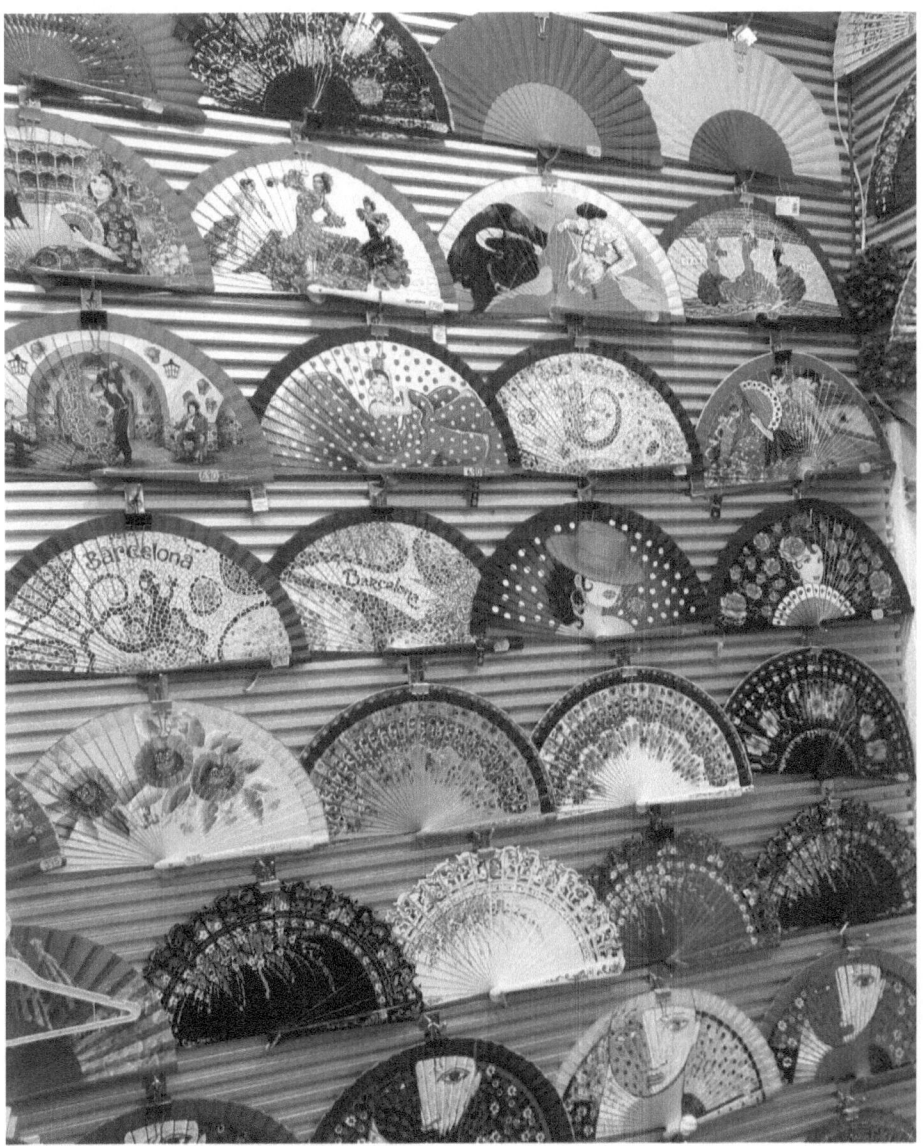

Acueductos Romanos, Segovia, España

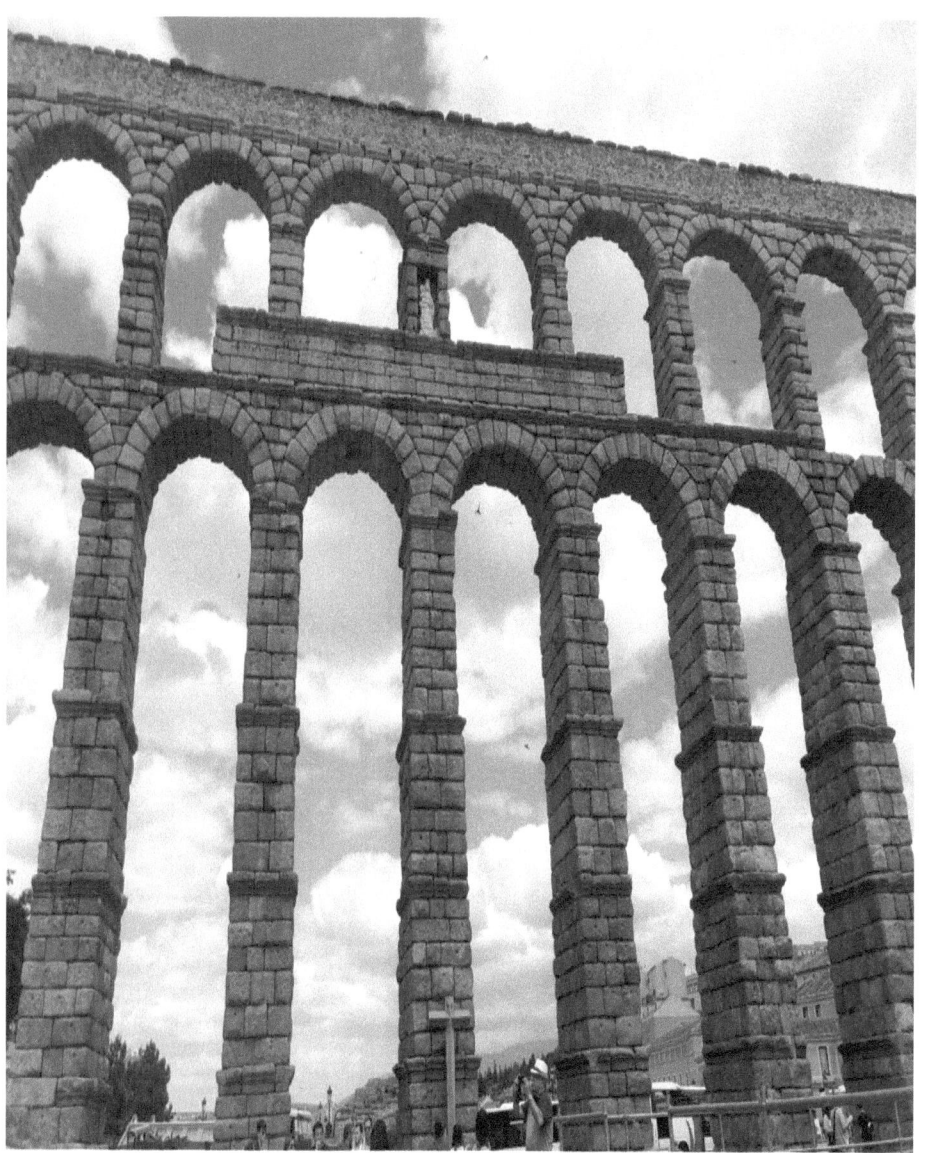

Monjas entrando a la Iglesia, Salamanca, España

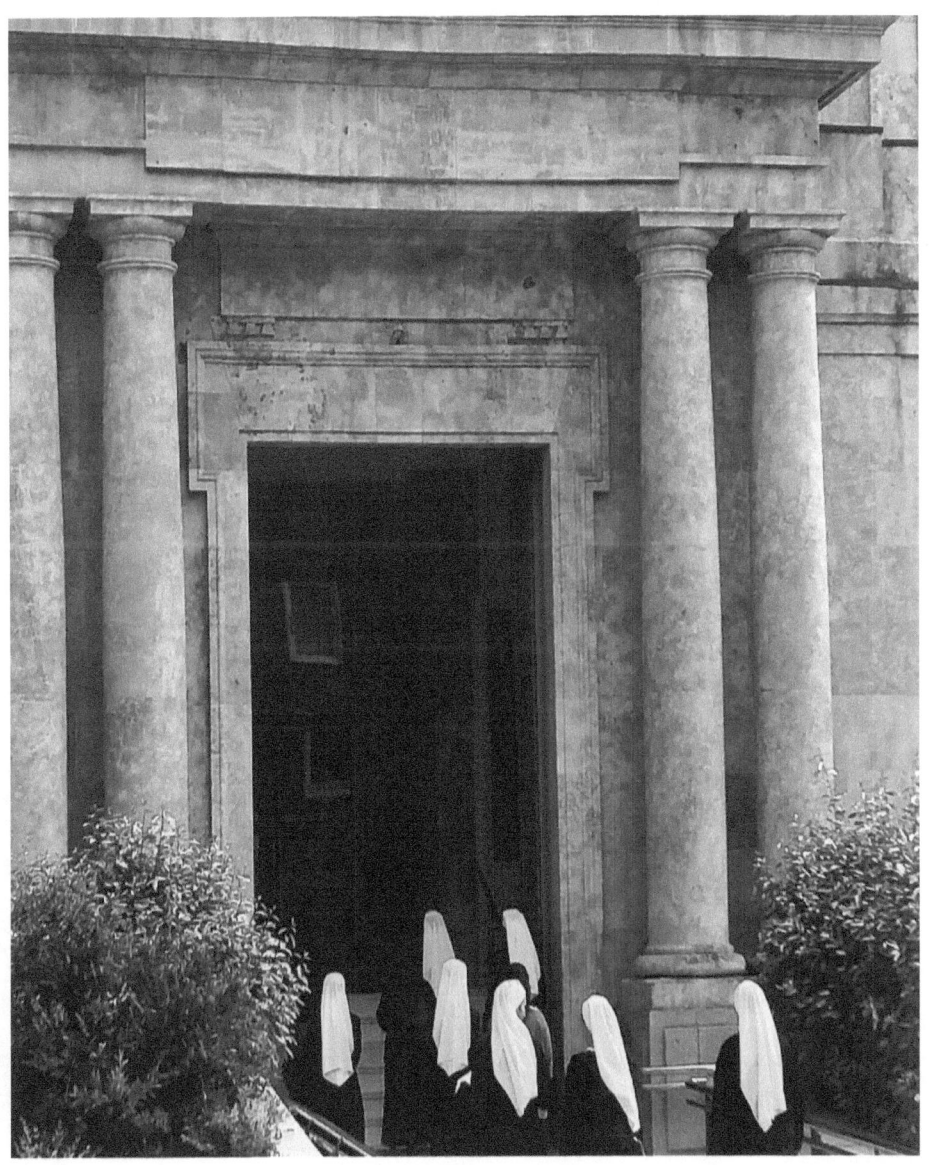

Exposición artística, Madrid, España

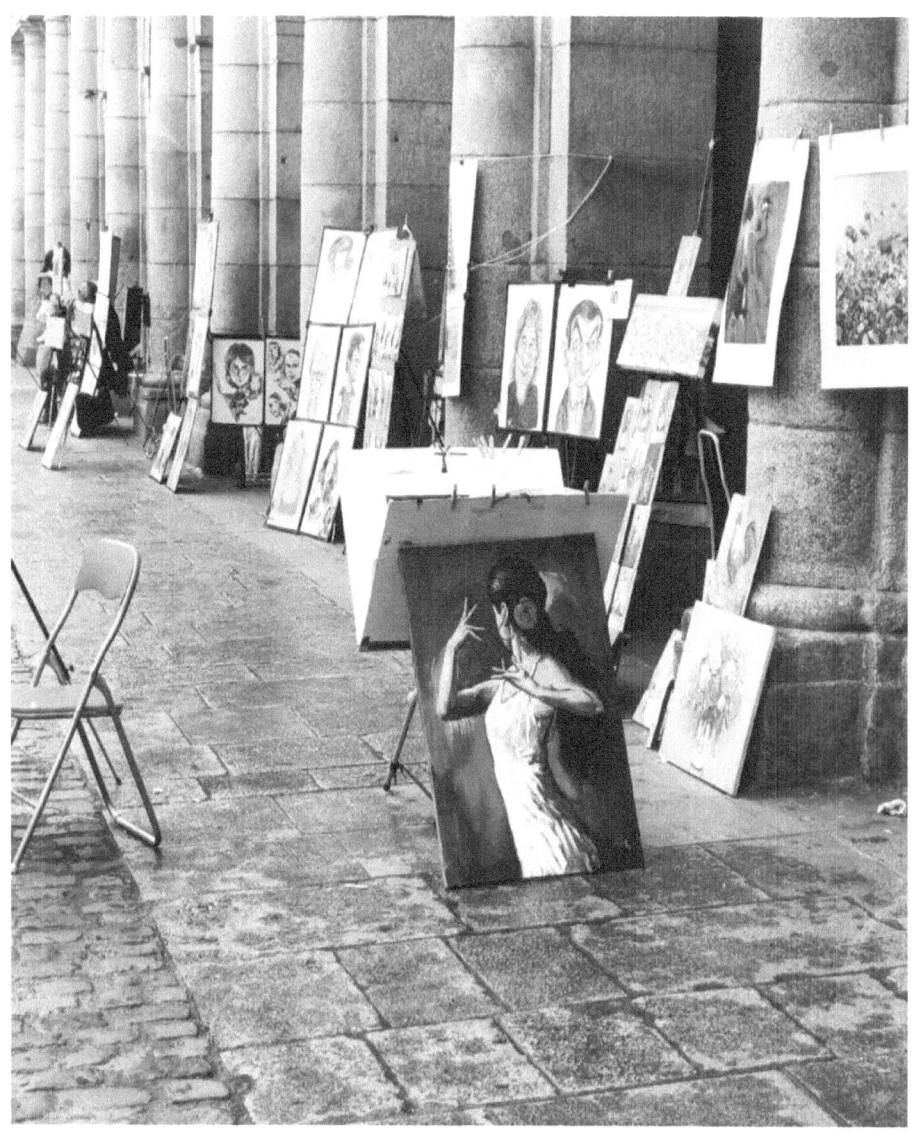

Mercado San Miguel, Barcelona, España

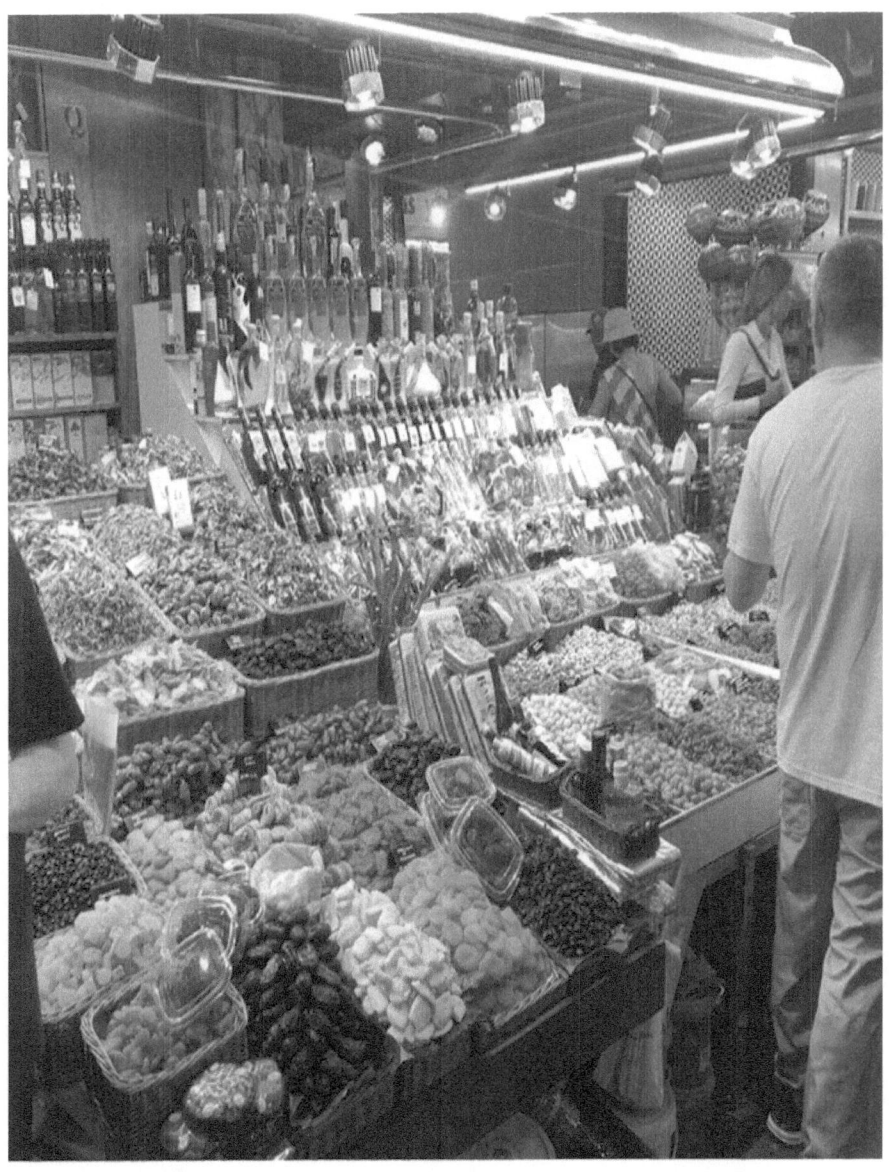

Turismo en *segway*, Barcelona, España

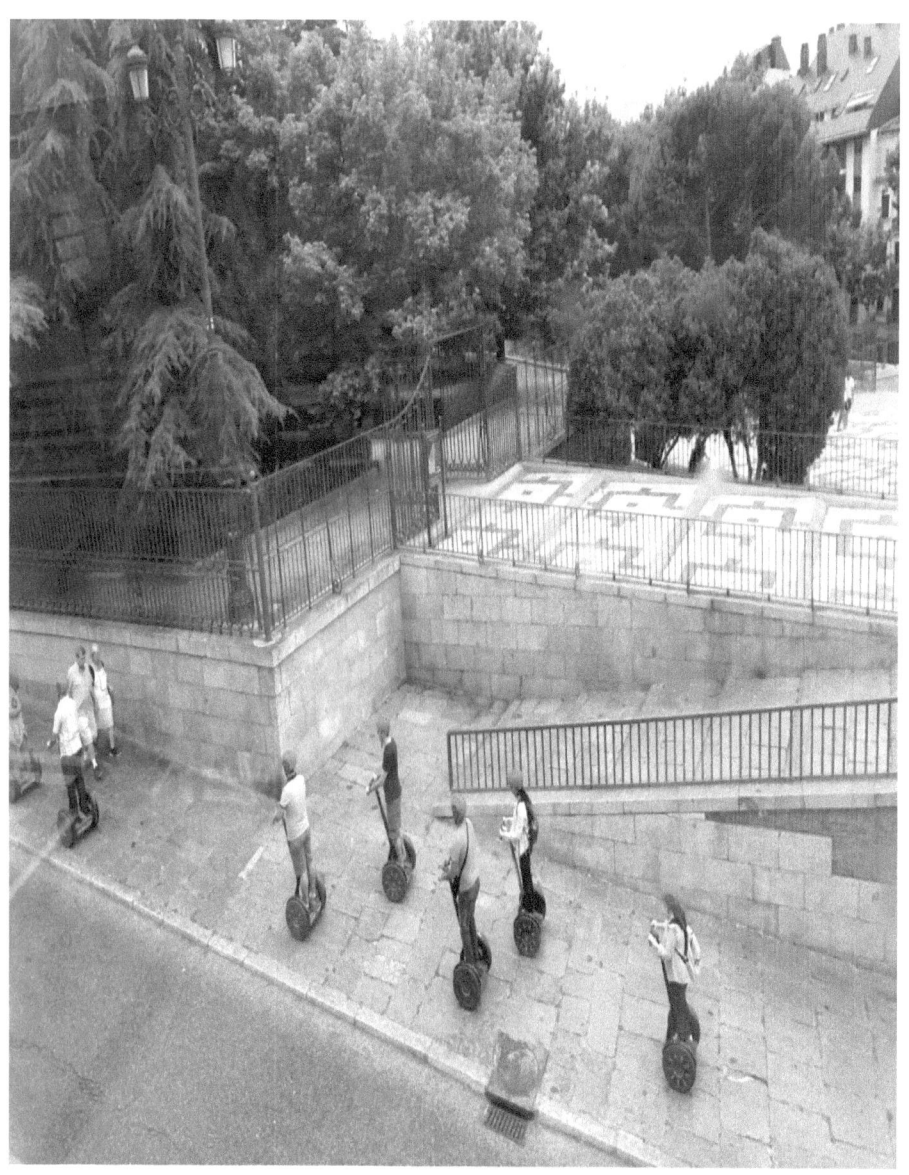

Edificio Metrópolis, Madrid, España

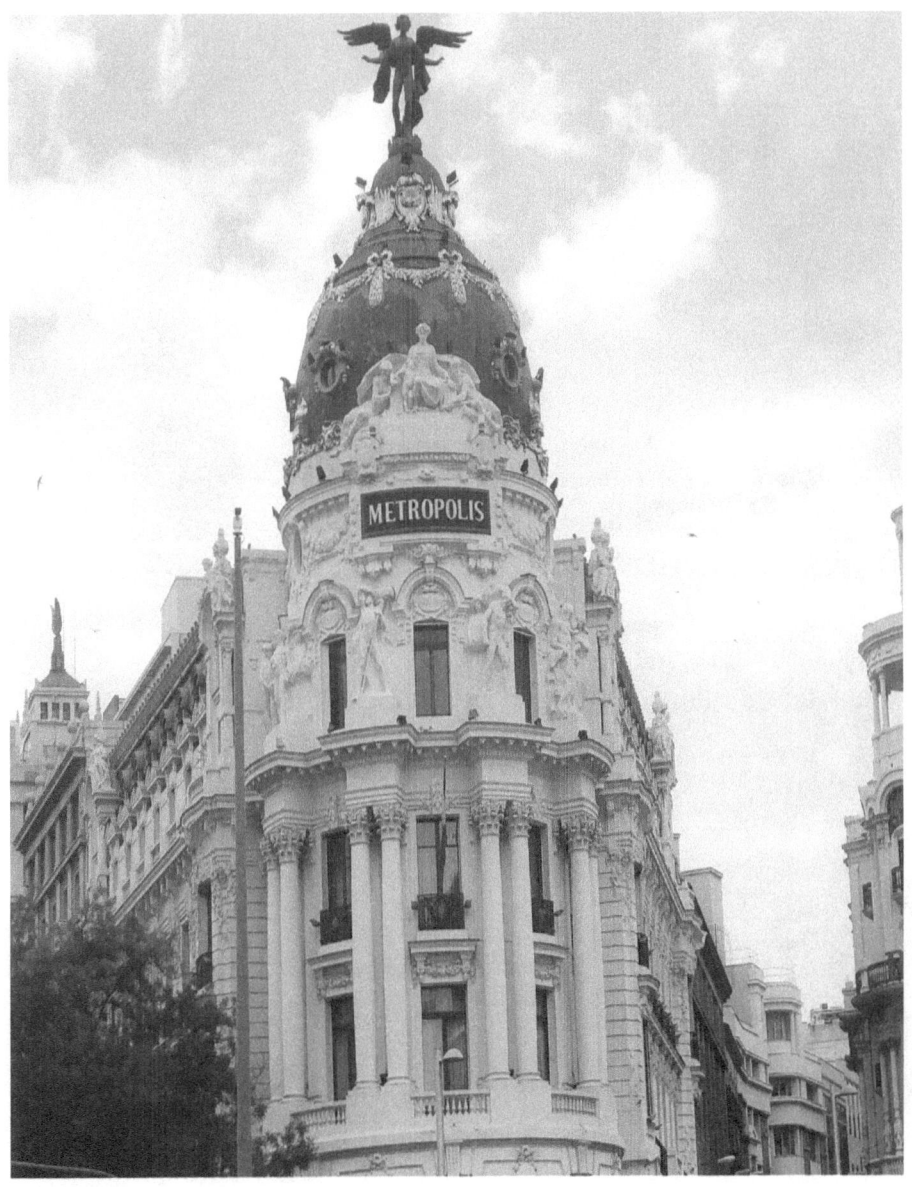

Plaza Mayor, Salamanca, España

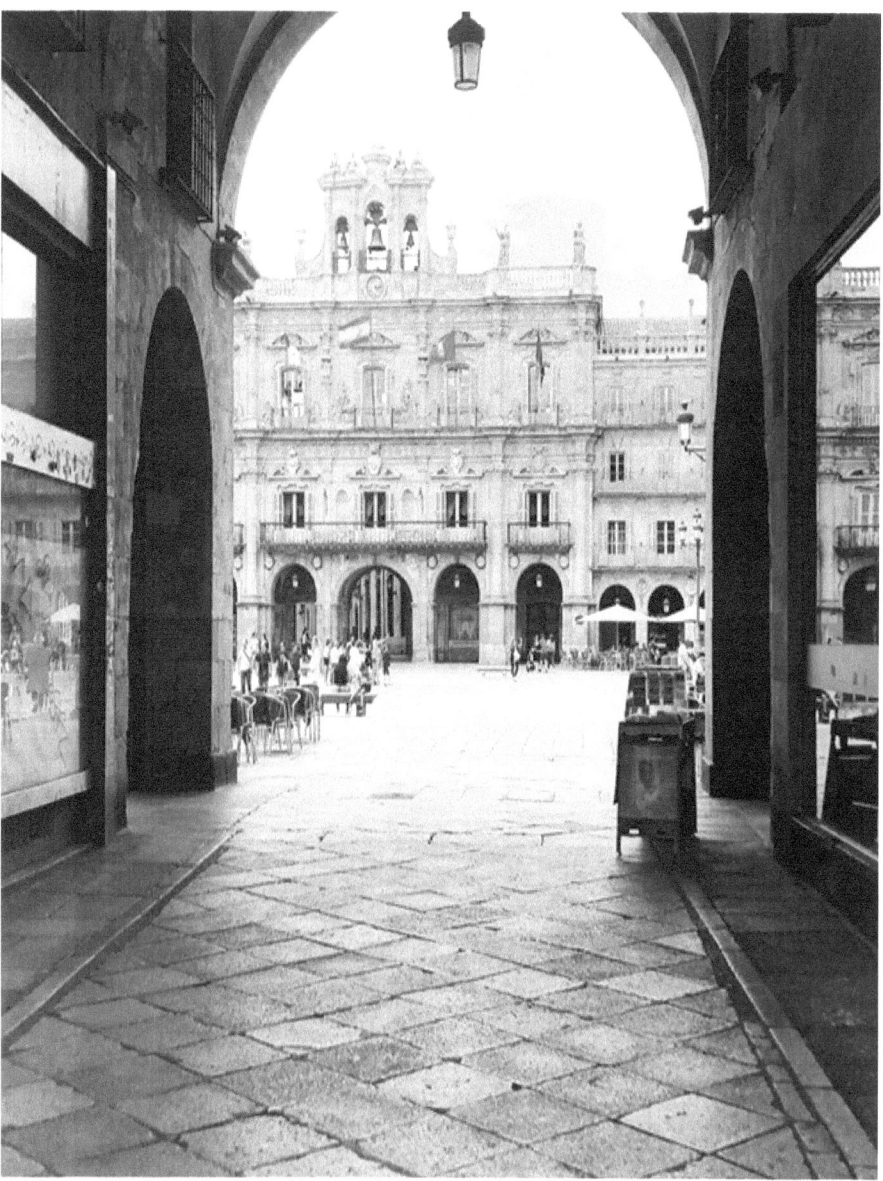

Convento de San Esteban, Salamanca, España

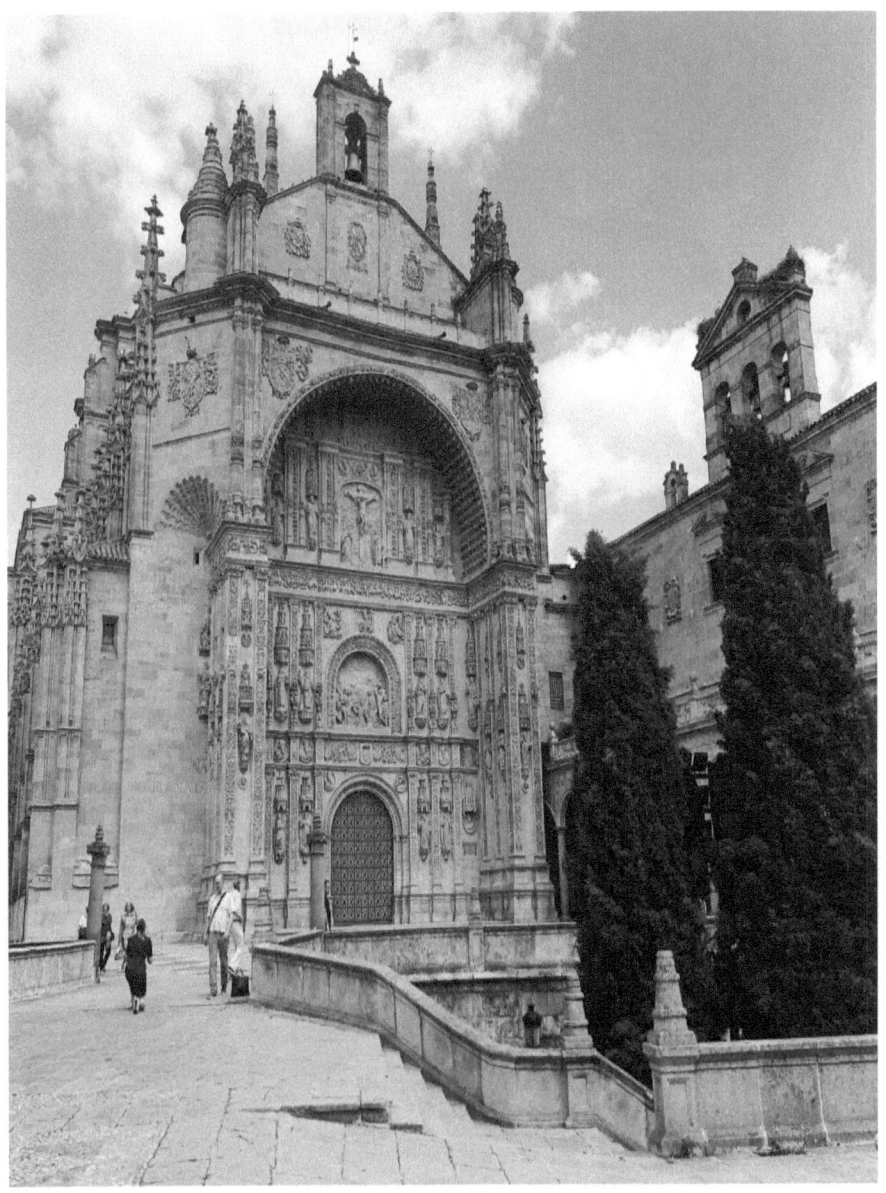

Bailarinas de Flamenco, Palacio de Congresos, Salamanca, España

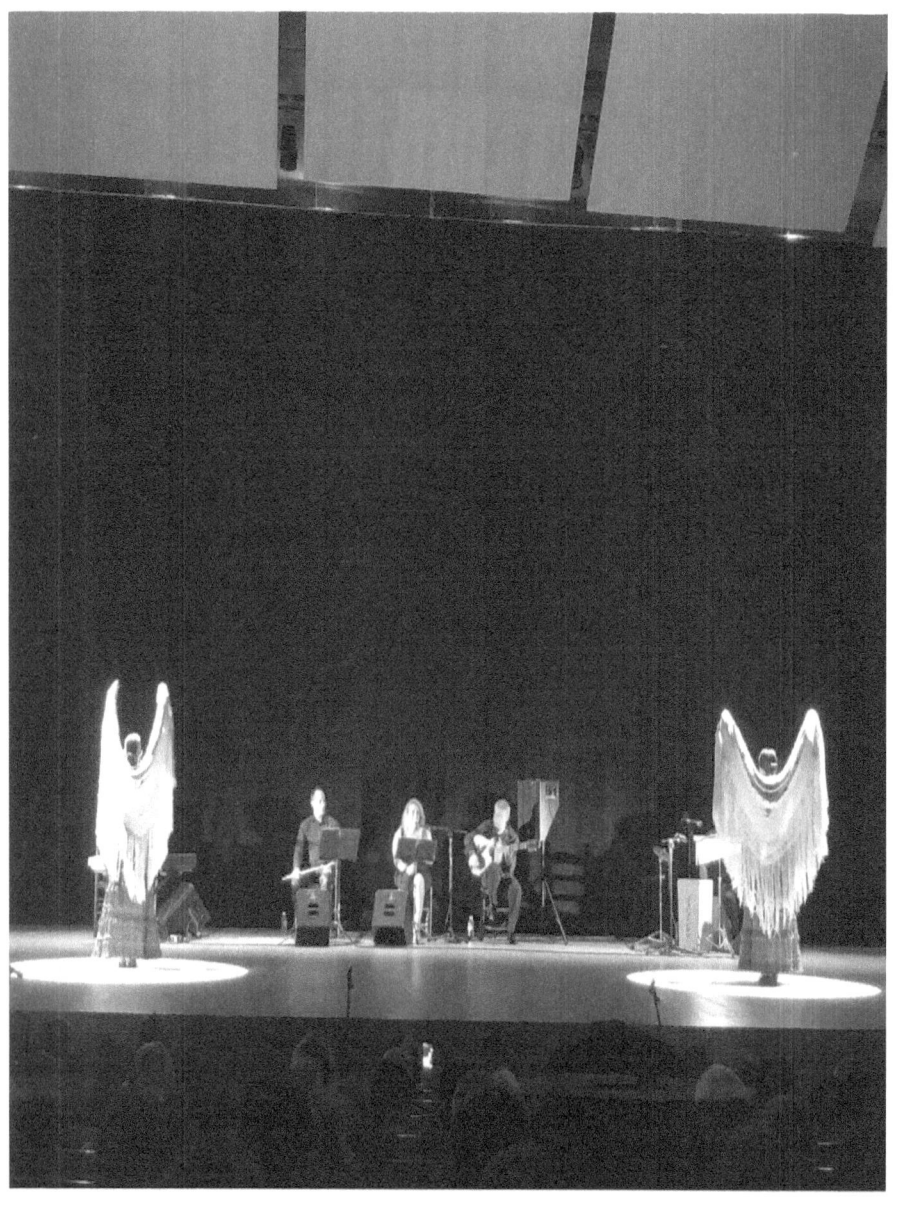

Desayuno en hospedaje estudiantil, Salamanca, España

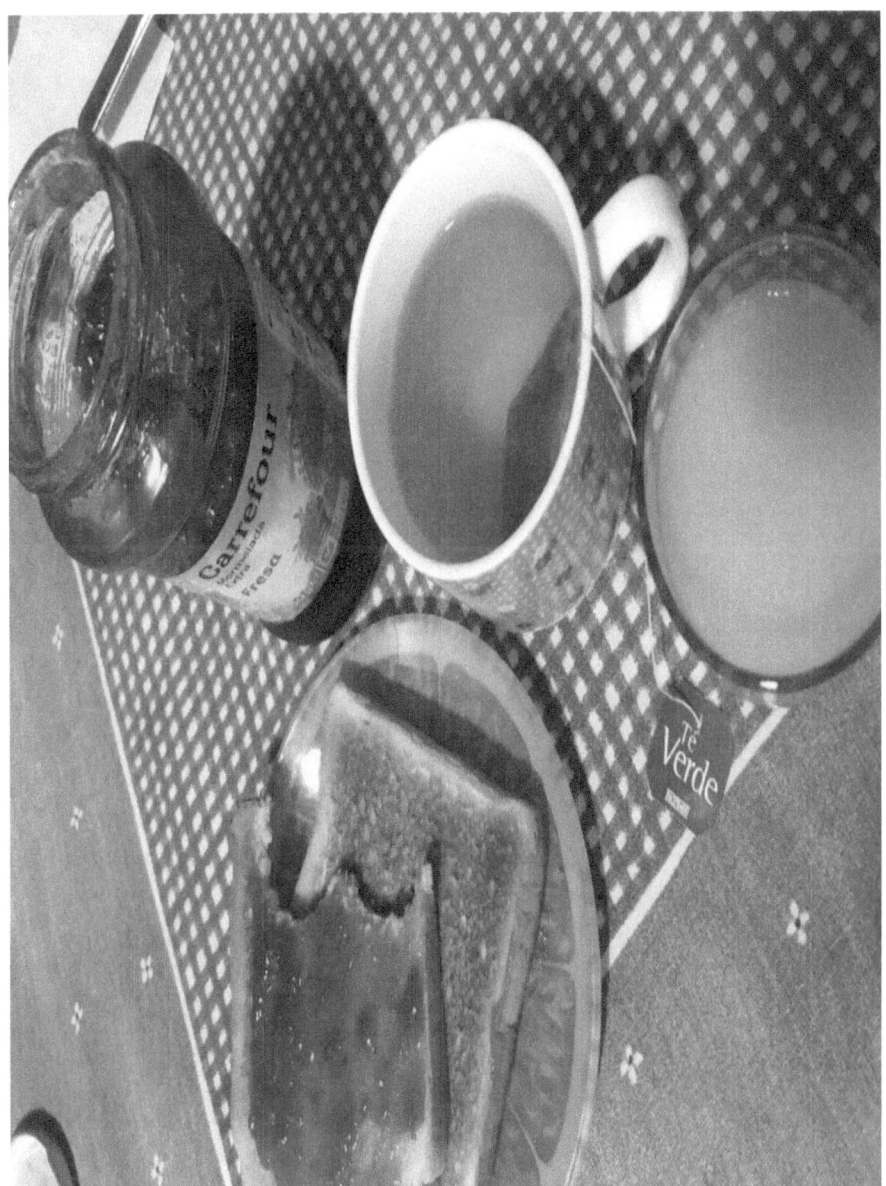

Ensalada fresca de temporada, Mérida, España

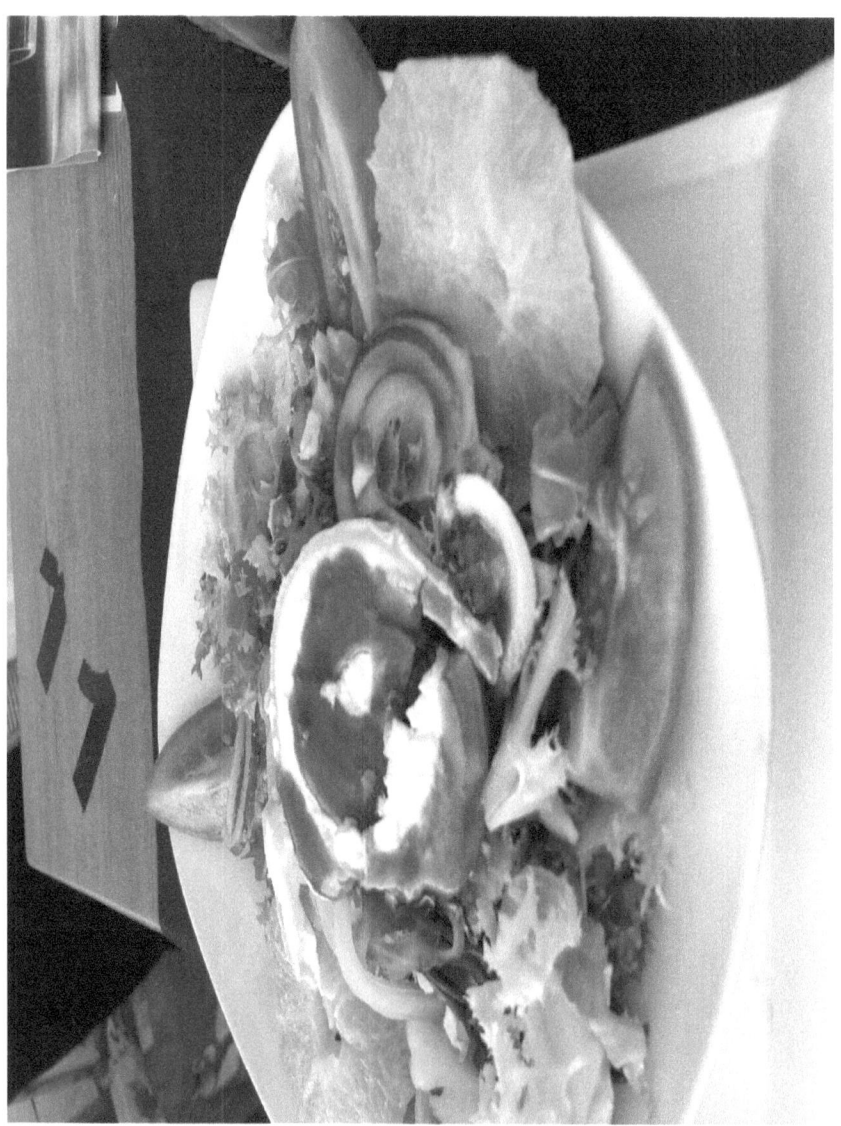

Catedral de Salamanca, Salamanca, España

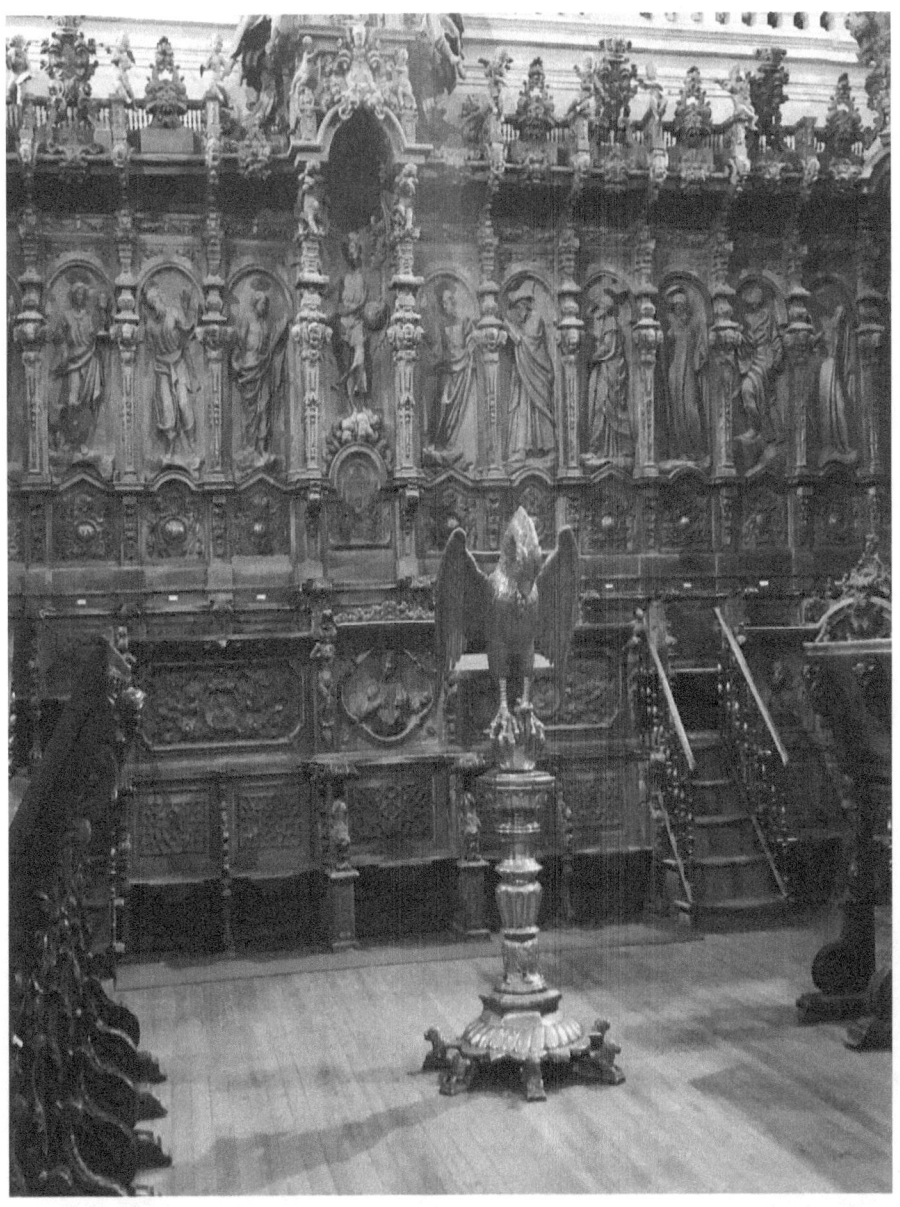

Flores rosadas, Mérida, España

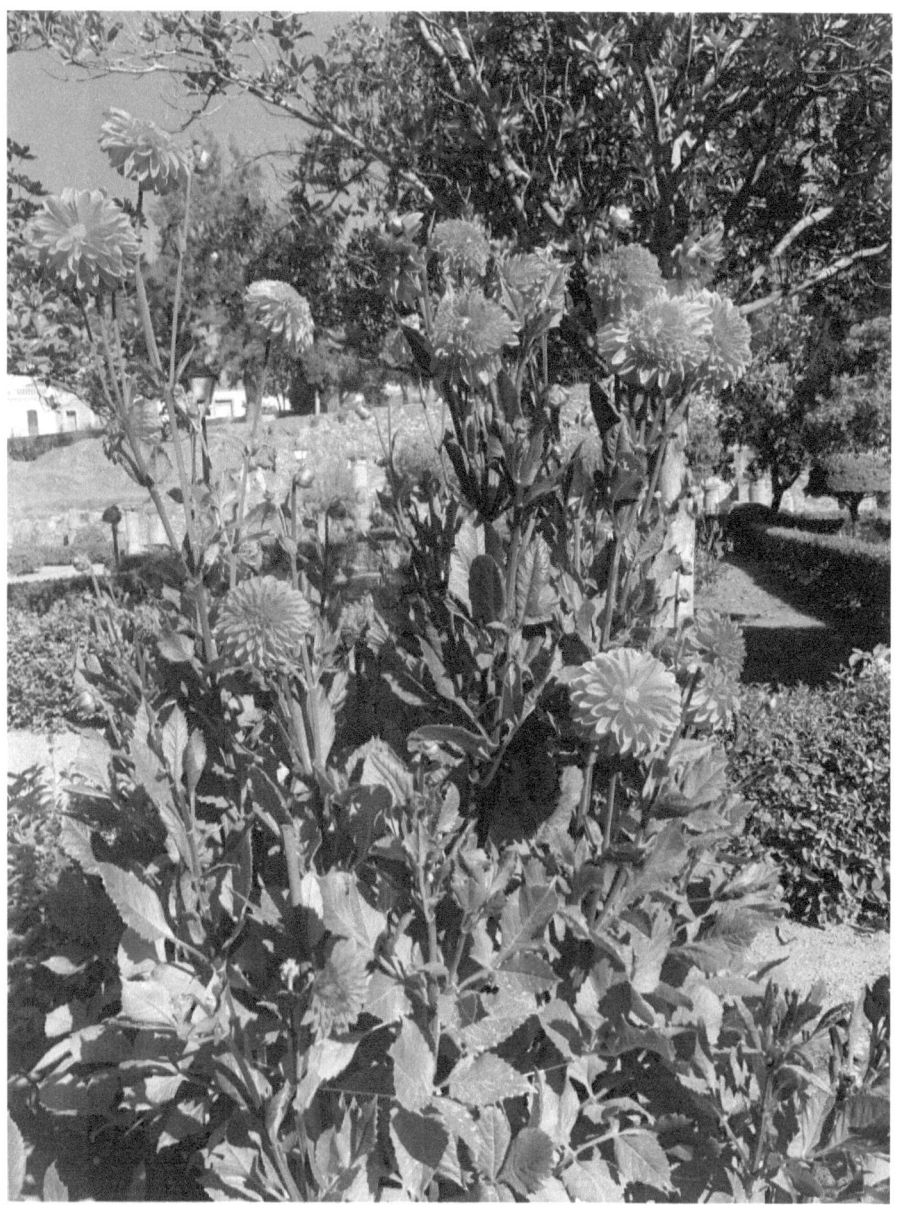

Monumento Romano, Templo de Diana, Mérida, España

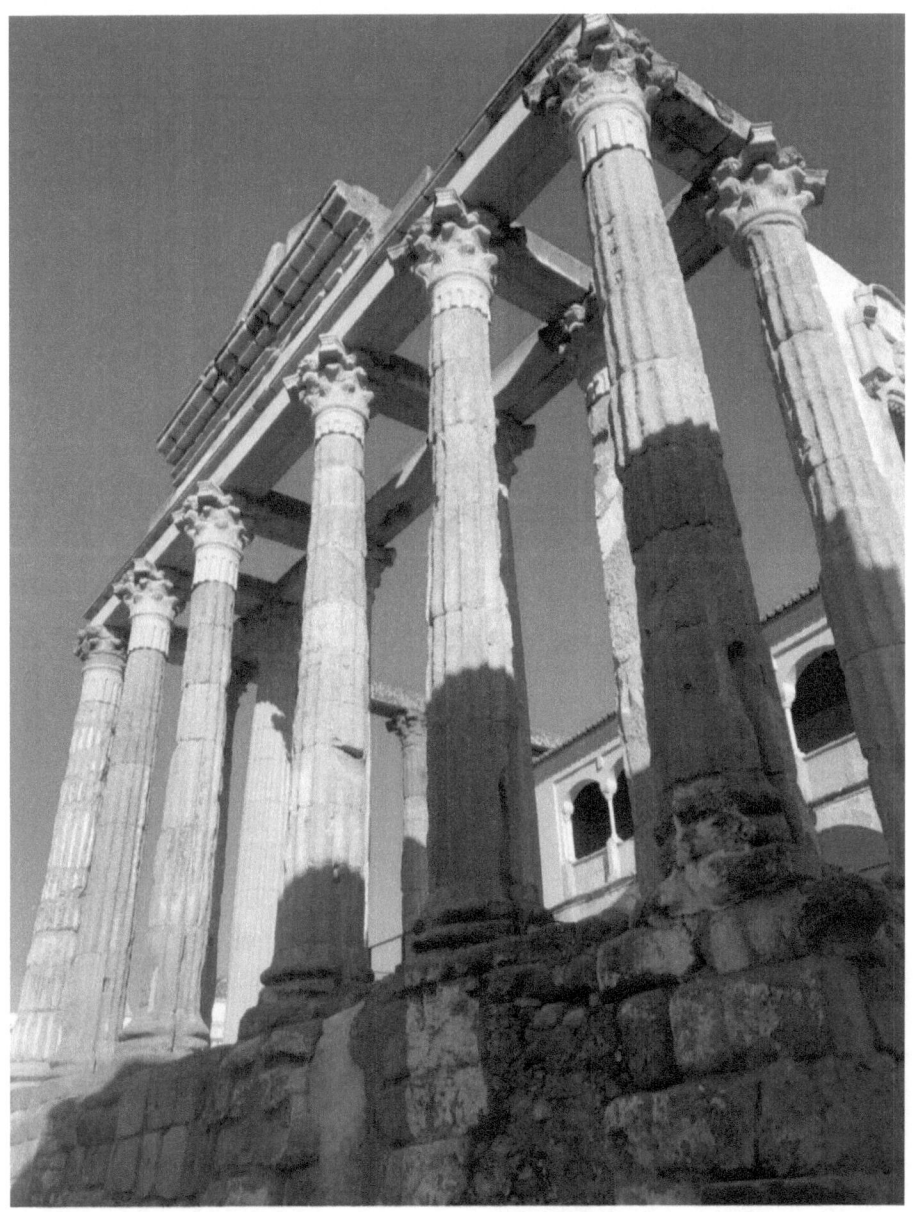

Teatro Romano, Mérida, España

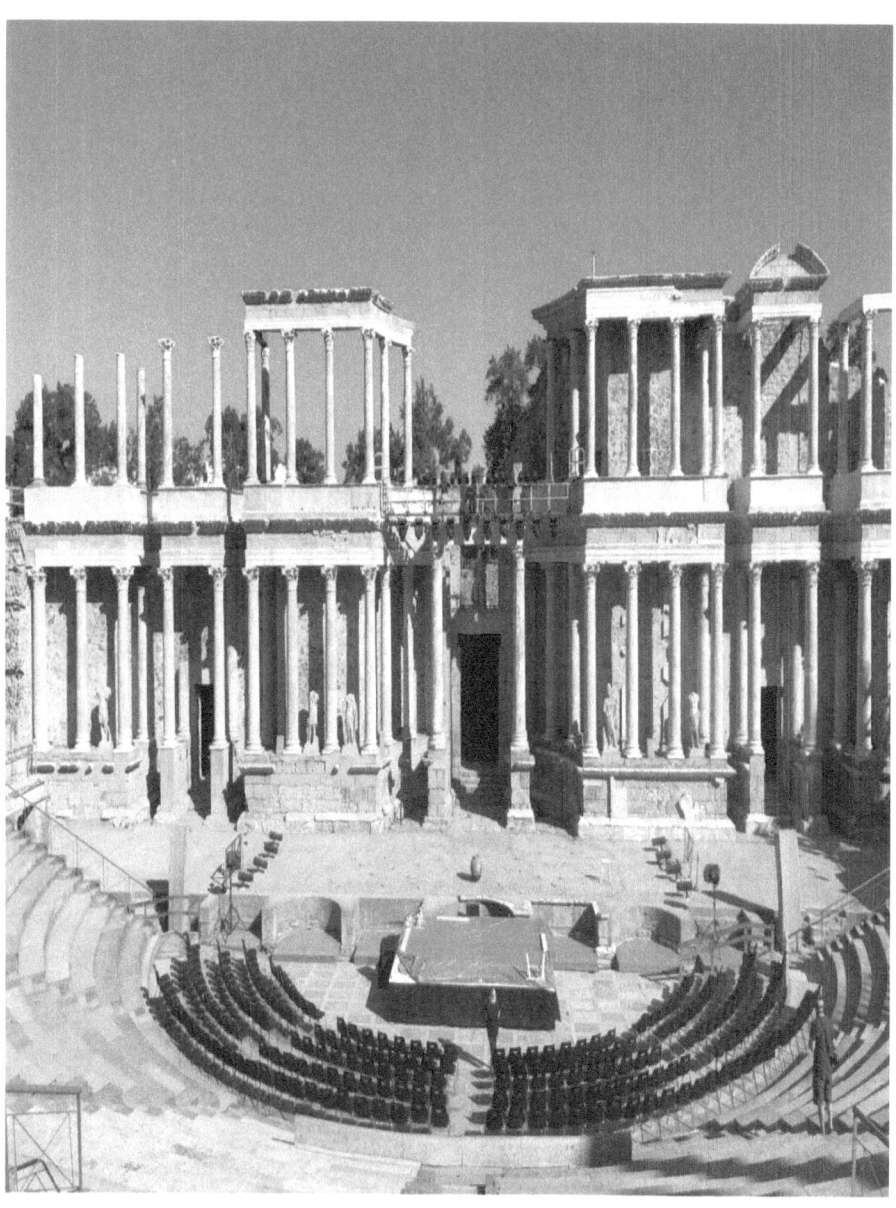

Paella de mariscos y vegetales, Salamanca, España

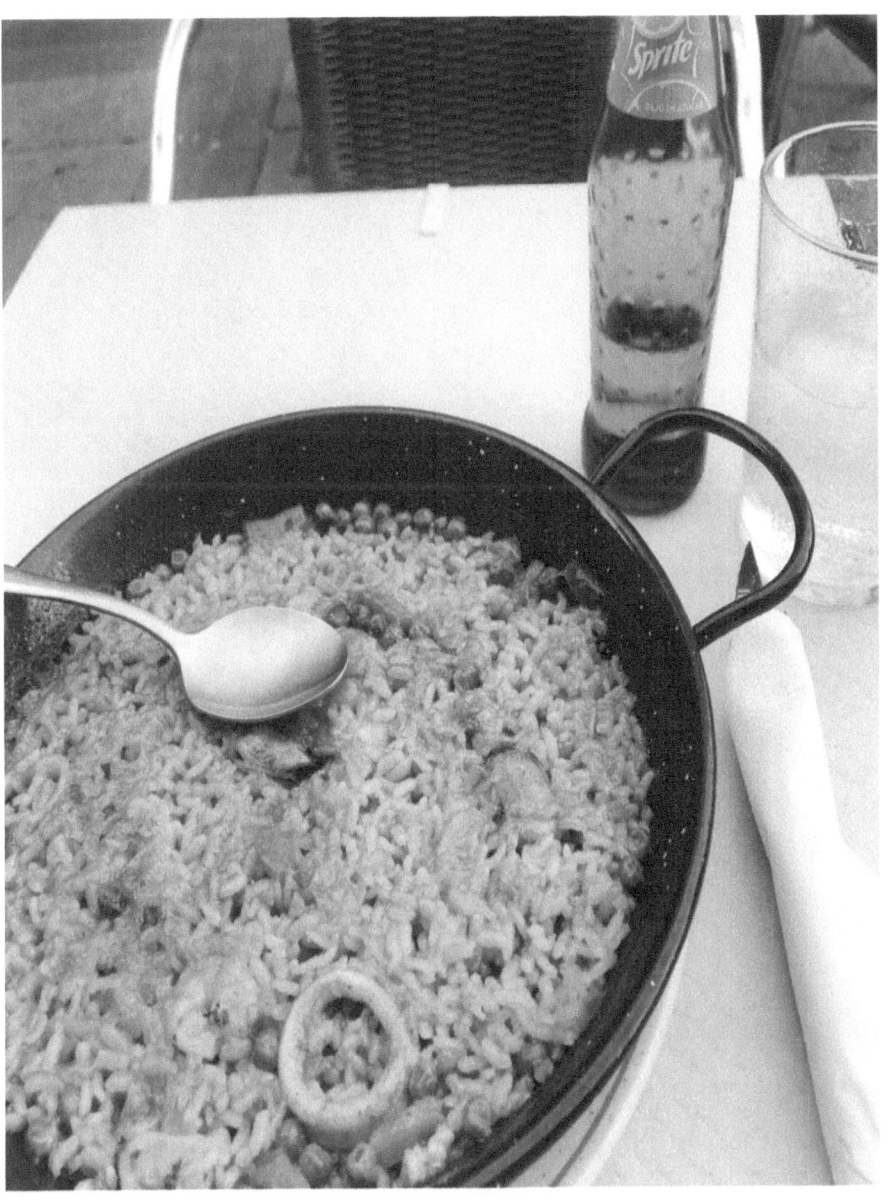

Casa de las Conchas, Salamanca, España

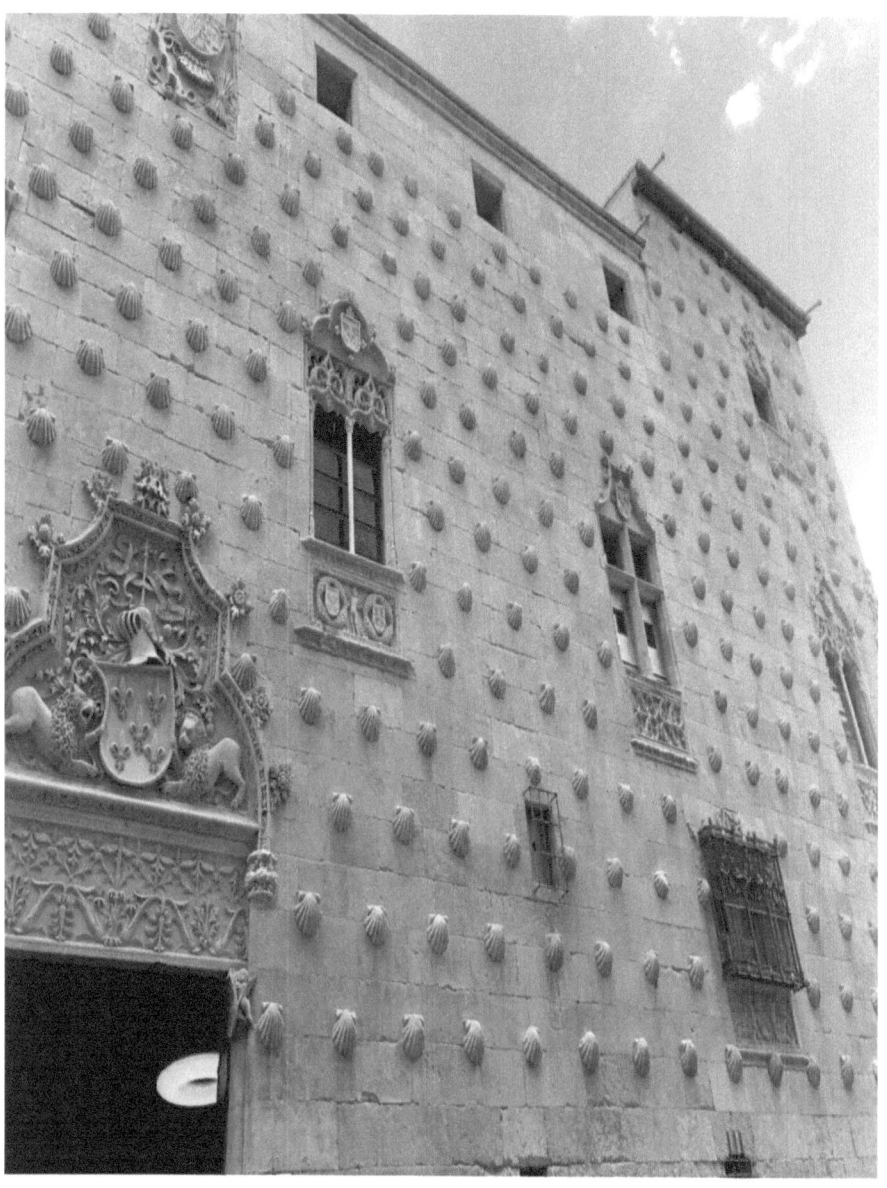

Estadio Santiago Bernabeu, Madrid, España

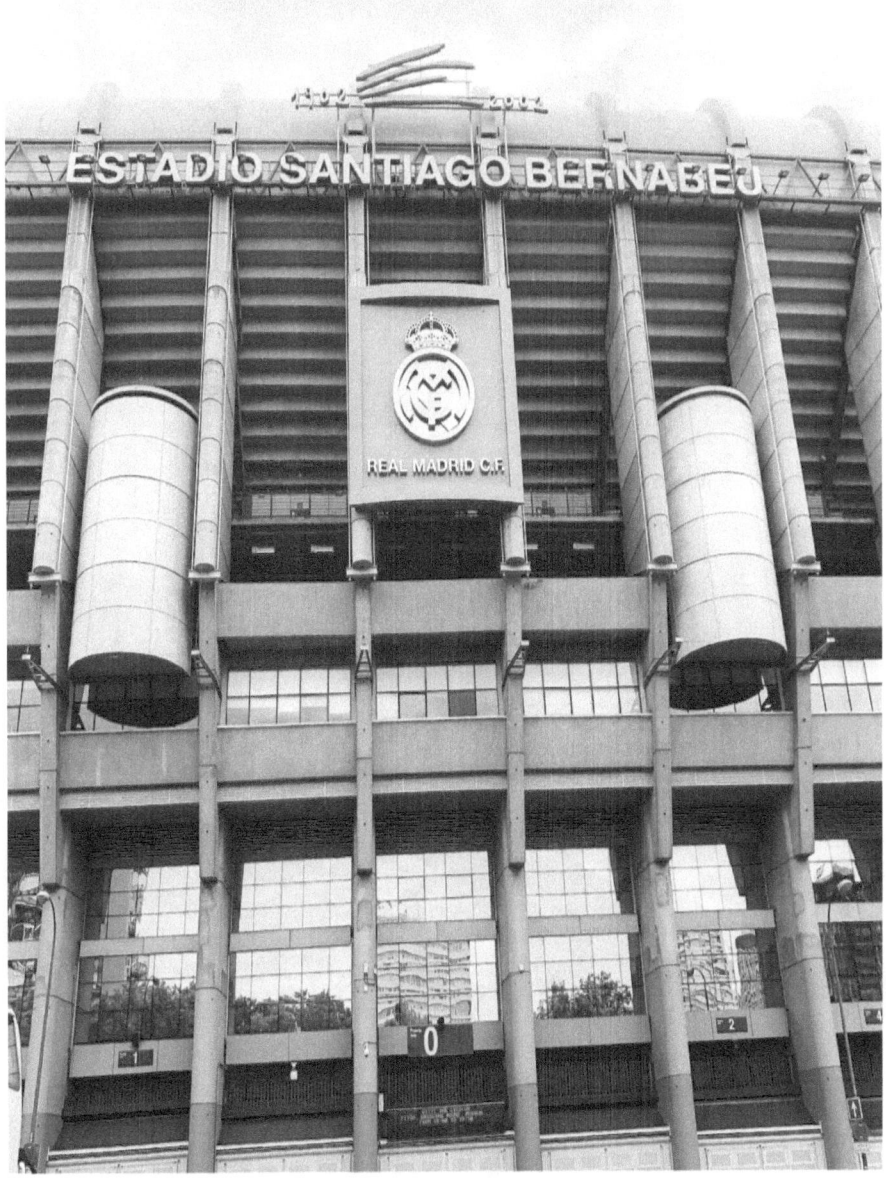

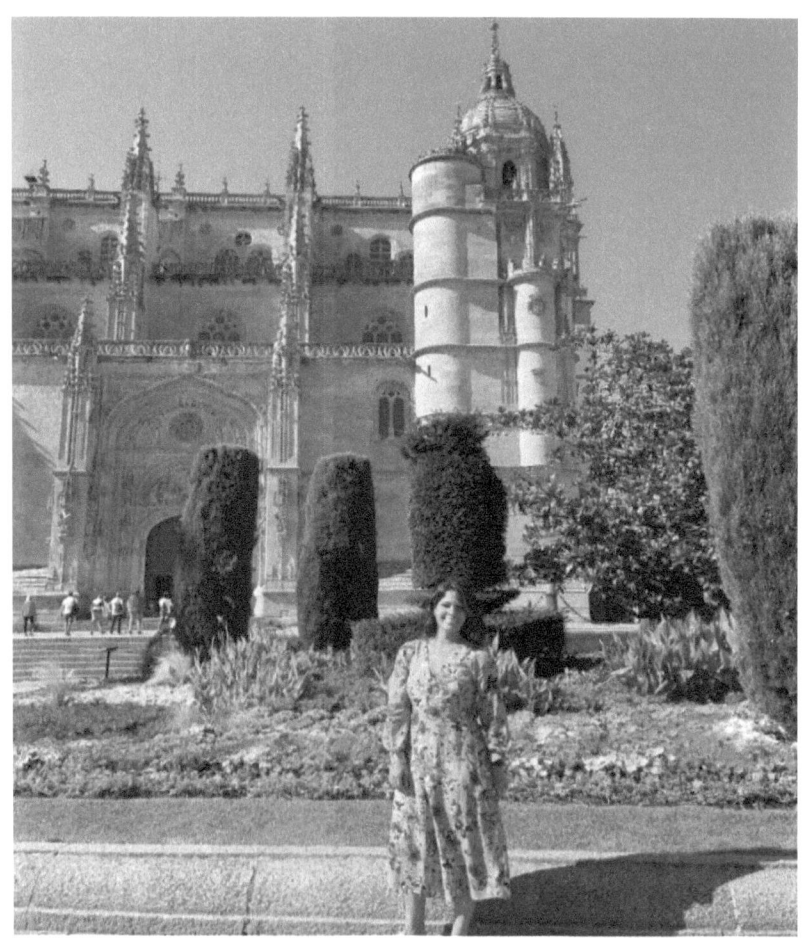

SOBRE LA AUTORA

Sausan El Burai Félix ejerce como educadora del idioma español a nivel secundario en los Estados Unidos. Actualmente, se encuentra completando una Especialidad en Pedagogía del Español de la Universidad de Auburn. Su pasión por la enseñanza, la continua llevando a escribir cuentos y libros informativos para niños y jóvenes. Entre ellos, Vuela alto, ¿Sabías que…?, y La Ceiba. Este último siendo su más reciente publicación.
En su tiempo libre, disfruta escribir, leer, viajar, y comunicarse con sus seres queridos.

www.ingramcontent.com/pod-product-compliance
Lightning Source LLC
Chambersburg PA
CBHW031508210526
45463CB00003B/1131